답답한 일상을 벗어나 언제라도 훌쩍 떠나는
제주 컬러링 여행

그림 **홍세의** / 글 **달집만두**

트러스트북스

제주도

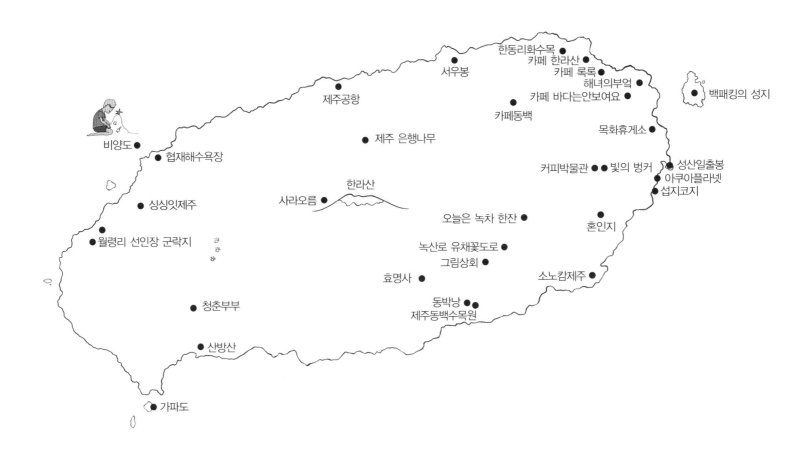

비양도

한동리화수목
서우봉
카페 한라산
카페 록록
해녀의부엌
카페 바다는안보여요
카페동백
백패킹의 성지
제주공항
목화휴게소
제주 은행나무
협재해수욕장
성산일출봉
빛의 벙커
커피박물관
아쿠아플라넷
싱싱잇제주
한라산
섭지코지
사라오름
오늘은 녹차 한잔
혼인지
월령리 선인장 군락지
녹산로 유채꽃도로
그림상회
소노캄제주
효명사
청춘부부
동박낭
제주동백수목원
산방산
가파도

PART 1

볼거리

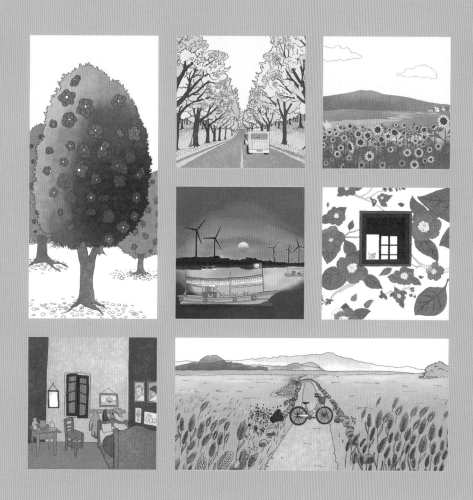

녹산로 유채꽃도로

유채꽃과 벚꽃의 향연. 도로에는 샛노란 유채꽃이, 하늘에는 연분홍 벚꽃이 쭉쭉 뻗은 녹산로를 따라 펼쳐진다. 평상시에는 일반 버스 운행을 하지 않지만 유채꽃축제가 열릴 무렵이면 제주민속촌 또는 대천환승정류장부터 녹산로까지 셔틀 버스를 운행한다(운행 정보 확인 필수). 자가용을 이용한다면 인파가 몰리지 않는 이른 아침에 가 보자. 길가에 서서 사진을 찍는 것도 좋지만 10킬로미터 정도의 녹산로를 따라 천천히 걷거나 드라이브하는 즐거움으로도 봄을 충분히 만끽할 수 있다.

주소: 서귀포시 표선면 가시리 3805(내비게이션: 유채꽃프라자, 조랑말체험공원)

대표 여행지: 성산일출봉, 유채꽃프라자, 함덕 서우봉, 오라동

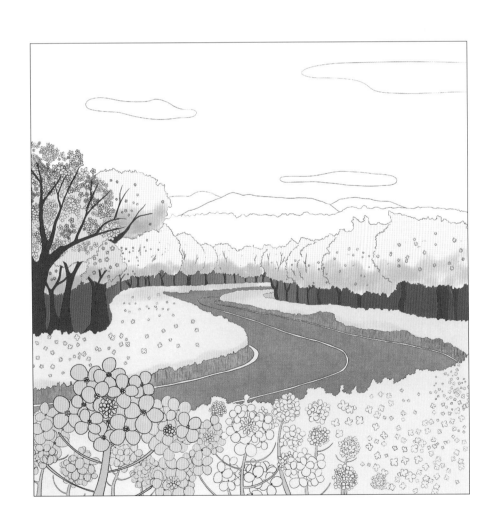

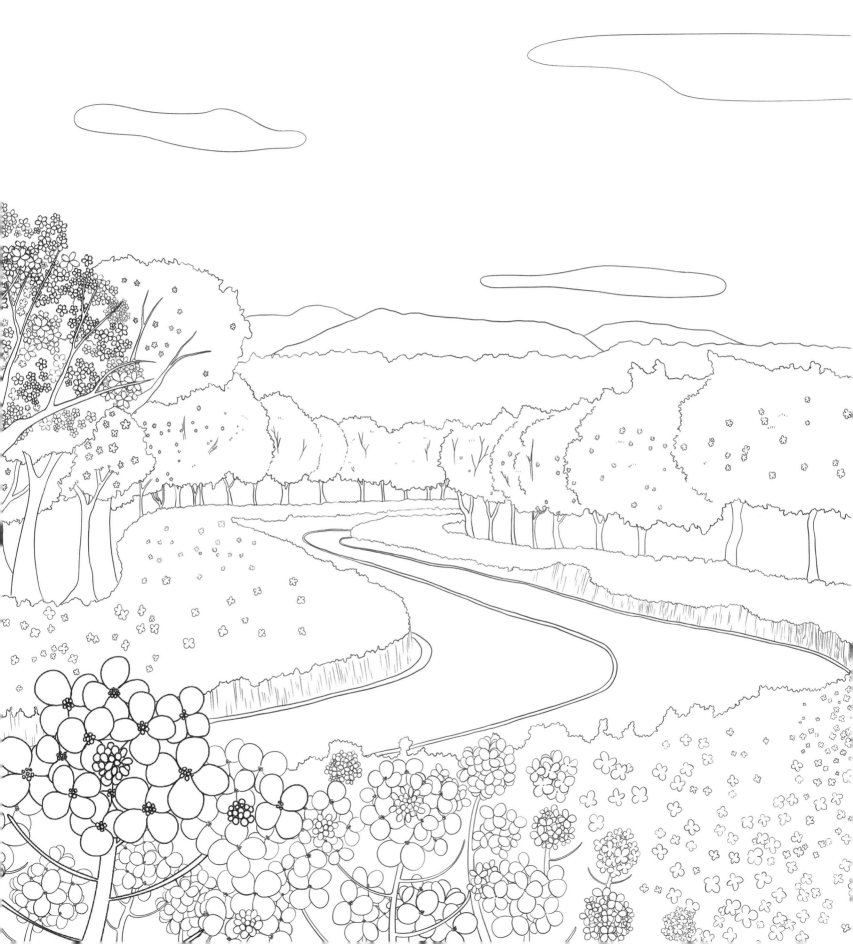

가파도 청보리

제주 동쪽 지역과 서쪽 지역은 생각보다 매우 멀다. 그래서 동쪽에서 여행하기 가장 힘든 곳이 제주 서쪽의 애월과 남쪽의 마라도, 가파도다. 특히 섬 속의 섬, 마라도와 가파도는 기상 악화로 배가 뜨지 않는 날이 많기 때문에 떠나기 전부터 더욱 신경 쓰이는 여행지다. 가파도 여행은 청보리가 한창인 4월과 5월을 추천한다. 바람에 따라 마치 파도처럼 흐드러지는 청보리의 바다를 3년이 흐른 지금까지도 잊지 못한다. 청보리를 수확한 후에는 해바라기와 황화코스모스가 장관을 이루기도 한다.

주소: 제주 올레길 10-1코스

대정읍 하모리 운진항에서 출발. 배편 예약 가능.

자전거 대여 가능.

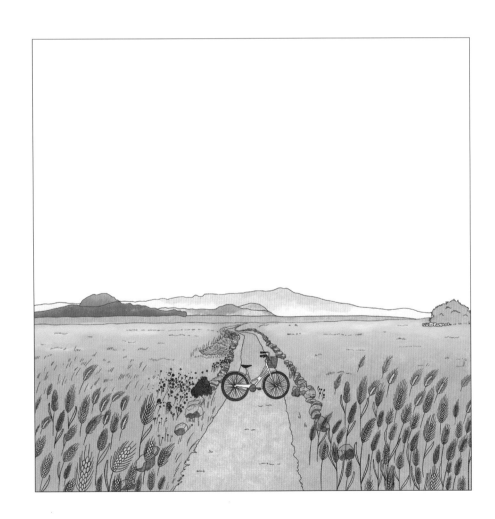

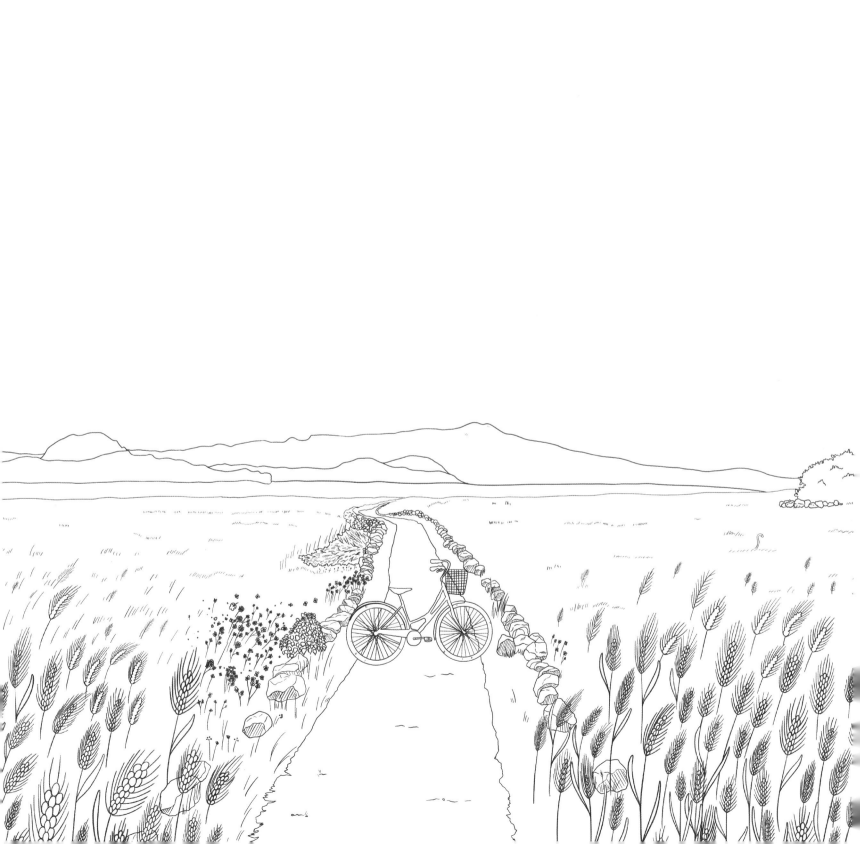

혼인지 수국

6월 중순부터 7월 초순까지 제주 전역은 온통 수국으로 물든다. 종달리 수국해안도로를 시작으로 우도, 혼인지, 위미리, 산방산 둘레길, 안덕면 등 눈길 닿는 곳마다 탐스러운 수국이 군락을 이루며 자태를 뽐낸다. 그중 혼인지는 파랑 수국으로 가득하다. 청량한 파랑색 수국을 마주하는 그 순간 초여름이 불러온 제주의 열기는 단번에 사라진다.

주소: 서귀포시 성산읍 혼인지로 39-22

대표 여행지: 혼인지, 종달리 해안도로, 우도, 안덕면사무소, 보롬왓, 휴애리

서우봉

날이 맑아 노을이 기대되는 날이라면 함덕 서우봉 둘레길을 추천한다. 서우봉
둘레길을 따라 걸으며 붉게 물든 바다를 마주할 수 있다. 봄엔 유채, 여름엔
해바라기, 여름에서 가을로 넘어가는 그 언젠가는 황화코스모스의 향기도 함께할 수
있는 포인트.
주소: 제주시 조천읍 함덕리 169-1

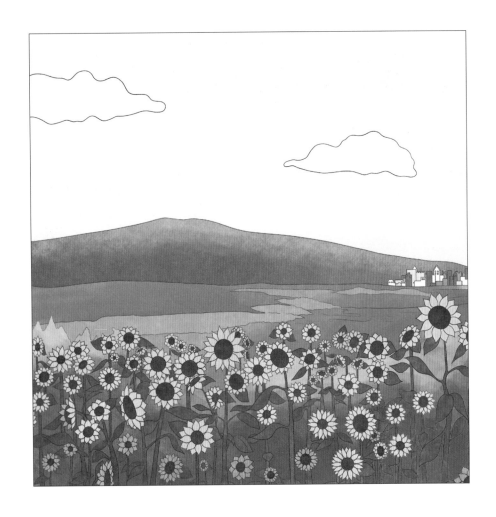

한치배

어화(漁火). 여름밤엔 먼바다 수평선 근처에 금줄을 달아놓은 듯한 한치 잡이 배의 어화를 보곤 한다. 만약 밤 비행기를 탄다면 창가에 앉기를 권한다. 바다 위에 셀 수 없이 떠 있는 한치배의 황홀한 불빛들을 내려다볼 수 있기 때문이다. 한치배는 보통 저녁에 출항해 새벽에 돌아오기 때문에, 새벽녘 항구 근처로 나가면 한치를 출하하는 어선을 볼 수 있다. 낚시를 좋아한다면 항구 근처에서 한치를 낚으며 더위를 잊는 여행도 즐길 수 있다.

섭지코지

뜨거운 여름만 아니라면 아쿠아플라넷 입구부터 섭지코지까지 약 3킬로미터의 해안 도로를 따라 걷기를 추천한다. 2–3월 섭지코지 바람의 언덕에서는 봄의 전령사, 유채꽃을 볼 수 있다. 유채꽃 뒤로 펼쳐지는 제주 동쪽 바다와 성산일출봉의 풍광이 장관인 곳. 성산일출봉을 향해 있는 글라스하우스 정원의 나무그네도 한번 뛰어 보길 권한다.

주소: 서귀포시 성산읍 섭지코지로 107

대표 여행지: 글라스하우스, 유민미술관, 아쿠아플라넷, 민트레스토랑

사라오름

높이 150m, 둘레 2481m. 한라산 중턱에 위치한 오름이다. 가뭄만 아니라면 1년 열두 달 분화구에 물이 차 있는 산정호수를 감상할 수 있다. 성판악 탐방로 출입구에서 진달래밭대피소 중간에 있기 때문에 산을 오르는 중에 들르기도 하지만 체력이나 시간상 문제 때문에 보통 하산할 때 오른다. 한라산에 속한 오름 중 유일하게 개방된 곳이기에 한라산을 탐방할 계획이라면 세심한 시간 안배를 통해 오름 둘레길을 걸어 보자.

산방산

제주 올레길 10코스에 위치한 종 모양의 종상화산이다. 높이 395m. 입구에서부터 약 15-20분 정도면 정상에 오를 수 있다. 제주는 한라산 백록담부터 산방산까지 다양하게 전해 오는 설화들이 많은 곳이다. 설문대할망의 아들이 쏜 화살이 옥황상제의 엉덩이를 맞히자, 화가 난 옥황상제가 한라산 정상에 있는 바위를 뽑아 던진 것이 산방산이 되었다는 이야기는 유명하다. 실제로 한라산 정상과 산방산 돌의 성분이 같다. 3월 산방산 둘레길에 피는 유채꽃도 기억해 두자.

주소: 서귀포시 안덕면 사계리

자료 제공:@dongchan____

성산일출봉

유네스코 세계자연유산. 어마어마한 사람들이 찾아오는 제주의 대표 관광지이기에
조용한 곳을 선호했던 나로서는 거부감이 들었던 곳 중 하나. 제주 정착한 지 1년이
지나고 나서야 마치 숙제하듯 다녀온 후 과거의 나를 반성하며 애정을 쏟아 부었던
여행지다. 성산일출봉 정상에서 내려다보는 풍광도 아름답지만 성산마을제단 쪽에
서 바라보는 성산일출봉의 왼쪽 측면과 광치기해변에서 바라보는 성산일출봉의 오
른쪽 단면을 특히 좋아한다. 정상에 오르면 자연문화해설사의 해설을 꼭 한번 경청
하길 바란다. 다만 첫째 월요일은 휴무라 일부 구간만 개방된다.

주소: 서귀포시 성산읍 성산리 78

오늘은 녹차 한잔

고요한 제주를 마주하고 싶을 때는 이곳을 걷는다. 끝도 없이 펼쳐진 푸른 녹차밭이
말없이 건네는 위로와 평안함은 일상의 노곤함을 잊게 한다. 녹차밭 한가운데 숨어
있는 자연 동굴도 찾아보자. 역광으로 담아내는 풍경으로 유명하다.

주소: 서귀포시 표선면 중산간동로 4772

제주 은행나무

제주에 살다 보면 노란 은행잎과 구리구리한 은행나무 열매의 향이 미치도록 그리워
질 때가 있다. 유채와 수국과 동백꽃이 제주 지천으로 깔려 있는 것과는 달리 형형색
색으로 물드는 단풍을 볼 수 있는 제주의 포인트는 그리 많지 않다. 멀리 있는 곳을
찾아가야 하는 수고로움을 거쳐야만 가을을 마주할 수 있다.

주소: 제주시 아라일동 349-4

제주동백수목원

분홍색 애기동백을 원 없이 볼 수 있는 여행지. 대부분의 꽃이 봄에 피는 반면 동백꽃은 겨울에 절정을 이룬다. 201번 버스에서 내려 제주동백수목원 방향으로 걷다 보면 저 멀리 동글동글 브로콜리처럼 군락을 형성하고 있는 붉은 동백나무의 끄트머리가 눈에 띈다. 걸음이 빨라지고 결국 매표소 입구까지 뛰어 가게 되는 여행지. 동백꽃은 제주 4.3사건의 희생자들이 마치 붉은 동백꽃처럼 차가운 땅으로 소리 없이 떨어졌다는 의미를 담고 있어 아픈 역사의 상징으로도 여겨진다.

주소: 서귀포시 남원읍 위미리 927

동박낭

위미리 소재 카페. 동박낭은 동백나무의 제주어이다.

겨울 제주를 보러 왔다면 동백꽃과 한라산은 필수다. 한라산 백록담까지 어렵다면 비교적 가볍게 다녀올 수 있는 영실 코스도 좋다. 겨울에 피는 붉은 동백꽃도 빼놓을 수 없는 포인트. 무인 카페에서 언 몸을 녹이며 동백꽃을 감상할 수 있다. 때를 맞춰 간다면 동박낭 옆의 오렌지 빛깔 감귤밭도 볼 수 있다.

주소: 서귀포시 남원읍 태위로 275-2

대표 여행지: 제주동백수목원, 동박낭, 위미 수망리, 경흥농원, 카멜리아힐

효명사

찾기는 쉬운 곳이지만 모르면 그냥 지나칠 수밖에 없는 효명사 천국의 문. 효명사에서 산책로를 따라 약 15분 정도 걷다 보면 아치형의 아담한 문을 마주할 수 있다. 일부러 찾아갈 만한 포토존은 아니지만 남원을 경유하는 일정이 있다면 한번쯤 걷기를 추천한다.

주소: 서귀포시 남원읍 516로 815-41

빛의 벙커

동쪽엔 빛의 벙커, 서쪽엔 아르떼뮤지엄.
프랑스 몰입형 미디어아트 전시회다. 클림트&훈데르트바서, 고흐&고갱, 모네 르누
아르 샤갈 작품을 차례로 전시하고 있다. 전시장에 입장하는 순간 수십 대의 빔프로
젝터와 스피커 덕분에 눈과 귀가 즐거워지는 곳이다. 실제 사용되었던 벙커를 전시관
으로 활용한 덕분인지 사운드 효과가 뛰어나다. 사진 촬영도 허용된다. 곳곳에 앉아
서 감상할 수 있는 의자가 비치되어 있지만 바닥에 앉아 작품 전체를 감상해 보자. 오
래 감상하고 싶다면 방석을 준비할 것. 관람객 중 어린이가 있다면 아르떼뮤지엄을
추천한다. 아르떼뮤지엄은 빛의 벙커보다 다양한 체험형 프로그램이 준비되어 있다.
주소: 서귀포시 성산읍 고성리 2039-22

제주 소품

콩나물 모양 볼펜 한 자루, 떡메모지, 우편함에 넣기도 아까운 그림엽서, 바닷가 조개를 씻어 만든 모빌, 직접 가마에 구운 예쁜 도예 작품, 손뜨개로 만든 동백꽃 반지, 꽃무늬 가득한 냉장고 바지, 한라산과 제주 들꽃이 담겨 있는 소주잔, 한라봉 향초, 제주 화투까지.
육지로 돌아가면 어쩌면 쓸모없을 법한 다양한 소품들이 저마다의 멋을 뽐내며 여행자의 발목을 잡는다.

대표 여행지: 도예시선, 룸598, 여름문구사, B일상잡화점, 연필가게, 수상한토끼, 한담몰, 모이소

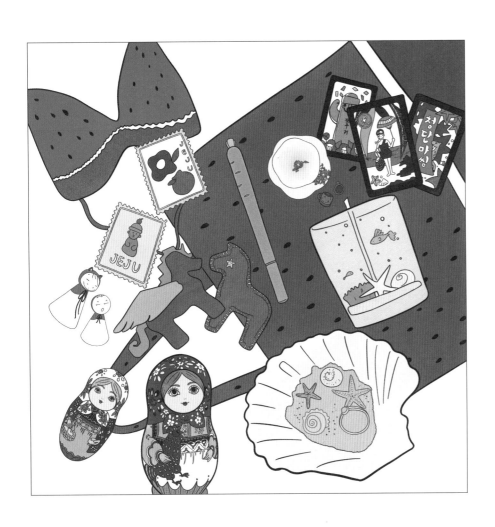

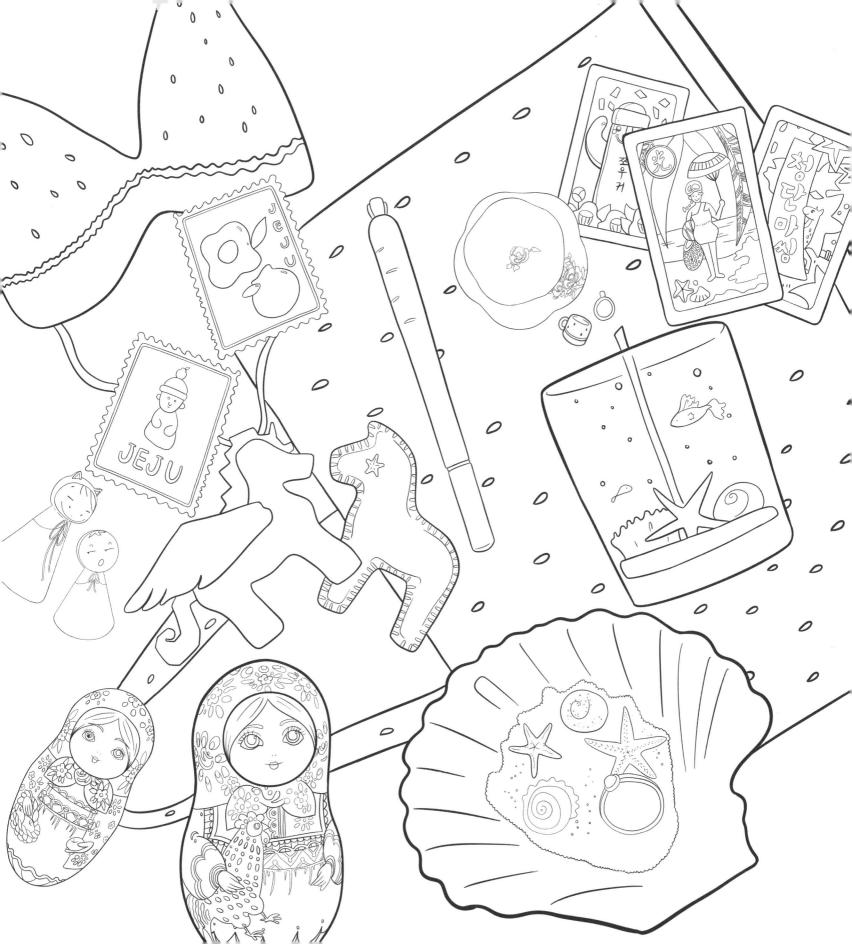

PART 2

먹을거리

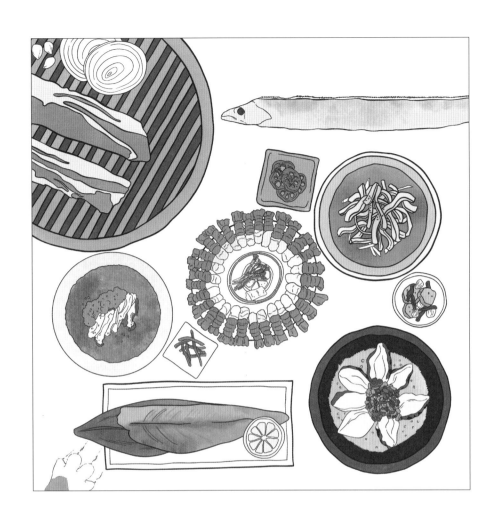

제주 맛집 항공샷은 SNS에서 빠질 수 없는 포인트. 흑돼지구이, 한치회, 한치물회,
갈치구이, 옥돔구이, 성게미역국, 갈칫국, 전복돌솥밥, 딱새우회, 고등어회, 방어회
등 가짓수를 헤아릴 수 없을 정도로 각자의 맛을 뽐내는 제주의 토속 음식들을 편견
없이 즐겨 보길 바란다.

제주 밥상

제철에 맛보는 100% 당근주스는 설탕을 넣은 게 아닌가 착각할 정도로 다디달며, 겨울을 이겨 낸 월동무로 섞박지를 담그면 비법 양념이 없어도 곰탕의 훌륭한 반찬이 된다. 미니 단호박의 속을 파고 달걀과 치즈를 넣어 전자레인지에 5분 돌리면 완성되는 에그슬럿은 마치 폭신한 케이크 같다. 여름에만 맛볼 수 있는 초당옥수수는 신기하게도 날것으로 먹는데 그 달콤함과 탱글탱글함이란 먹어 보지 않은 사람에겐 설명할 길이 없다. 마찬가지로 여름에만 생산되는 청귤(풋귤)로 담근 청귤청은 겨울까지 두고두고 먹을 수 있다. 당근 캐기 · 당근 라페 만들기, 청귤 따기 · 청귤청 담그기 등 다양한 체험 프로그램을 운영하는 곳도 많다.

농산물

제주 올레길 1코스 중앙에 위치한 휴게소다. 제주 올레길 1코스 중간 지점 스탬프를 찍는 곳이기도 하다. 휴게소 앞에 마련된 투박한 테이블에 앉아 한치, 준치를 안주 삼아 맥주 한잔 기울이며 성산일출봉을 감상하는 게 포인트다. 휴게소 앞 바다에 물이 빠지면 그곳에서 조개잡이도 할 수 있다.

주소: 서귀포시 성산읍 해맞이해안로 2526

목화휴게소

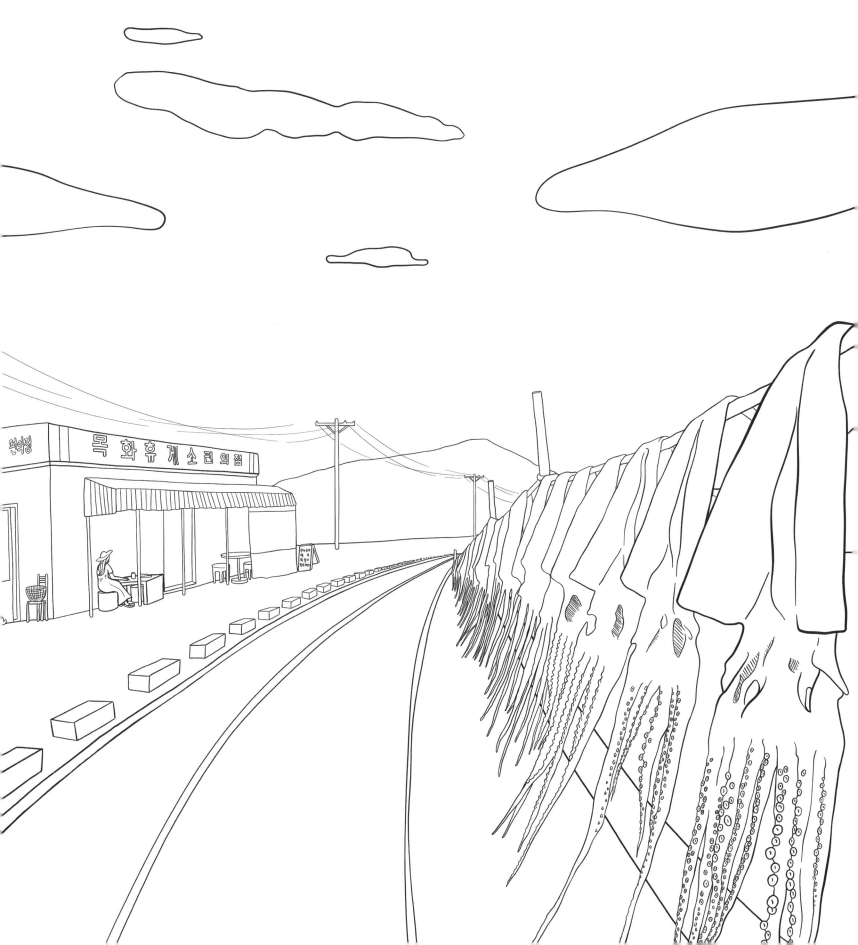

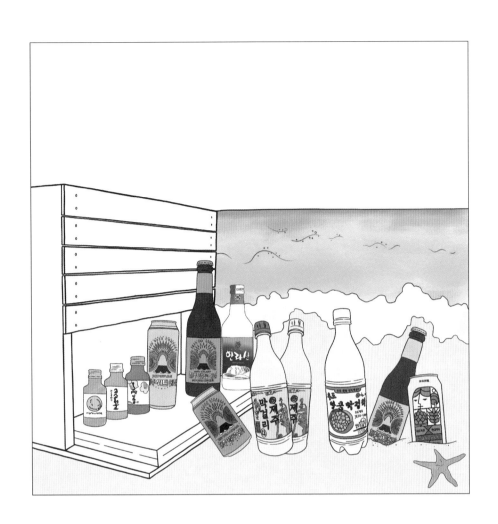

한라산, 제주막걸리, 우도땅콩막걸리, 신례명주, 오메기술, 고소리술, 니모메, 제주
위트에일….

제주에서 제주의 물로 만들어진 술. 제주에서 술을 고를 땐 어디서 만들었는지 확인
해 보는 게 좋다. 같은 우도땅콩막걸리라 하더라도 육지에서 주조된 술이 있다.

제주막걸리는 뚜껑에 따라 맛이 달라진다. 초록색 뚜껑의 제주막걸리는 원료가 국산
쌀이고, 흰색뚜껑의 제주막걸리는 수입쌀이 원료다. 제주막걸리는 유통 기한이 열흘
밖에 되지 않고 병이 기울어지면 술이 새어나오기 때문에 육지로 가져가기 힘드니 제
주에서 즐기는 게 가장 현명하다.

제주의 술

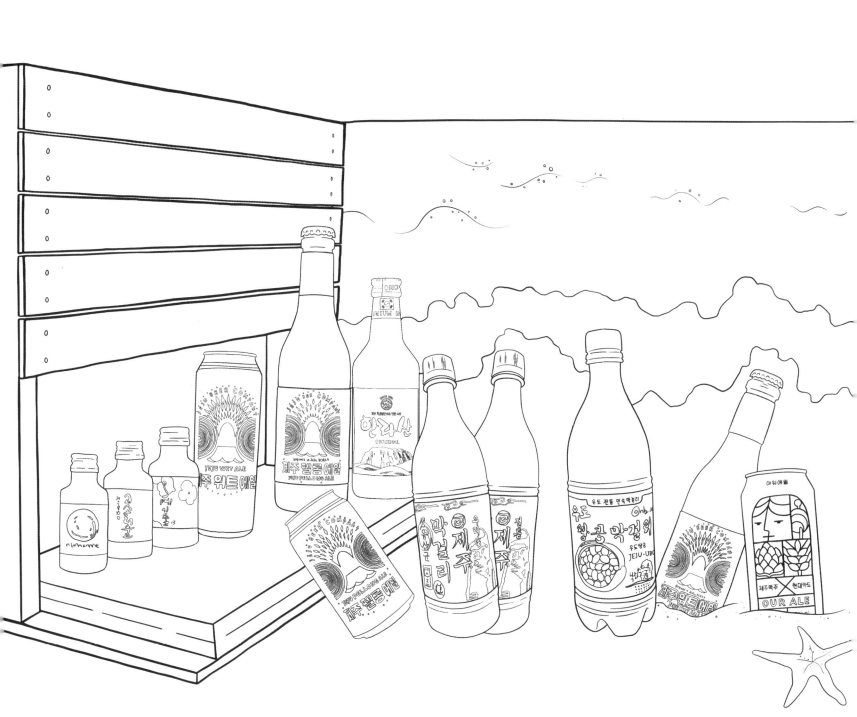

제주에선 1일 5끼. 조식 먹고 점심 전에 브런치, 점심 먹고 커피 한잔, 저녁 먹고 술 한잔.

시그니처 메뉴로 여행자의 입맛을 사로잡는 유명 카페의 음료는 물론 지역 특색이 드러나는 베이커리가 동서남북 곳곳에 숨어 있다. 빵 투어를 해도 하루가 부족하다.

대표 여행지: 시스터필드, 모노클, 카페코지, 가는곳세화

제주의 빵

제주 올레길 1코스 중간쯤에 있는 작은 카페. 육지 사람들이 이주하며 농가 주택을 리모델링한 상업 공간에는 동네 어르신들의 스토리가 남아 있다. 카페가 들어서기 전까지 이곳에 사셨던 종달리 어르신의 친인척이나 동네 원로들이 이곳을 방문할 때마다 저마다의 옛 기억을 더듬는다. 여기는 안거리, 저기는 밖거리, 이곳은 고팡, 저곳은 물부엌…. 집터가 들어설 때부터 현재까지 흥미진진한 집의 변천사를 들을 수 있다. 유퀴즈온더블럭의 종달리 그 카페.

주소: 제주시 구좌읍 종달로5길 31-1

대표 메뉴: 당근주스, 쑥라떼, 카야토스트, 돔베고기 혼술세트

창고와 주택을 리모델링한 구형 텔레비전 뷰 맛집. 에메랄드빛 바다를 꼽으라면 주저 없이 세화바다를 일순위로 말하곤 한다. 아름다운 세화바다를 배경으로 인생샷 하나 남겨 보길 추천한다.

세화해변, 해녀박물관, 세화오일장, 비자림, 세화 카페거리, 하도 별방진, 소품샵 등이 근처에 있어 볼거리, 먹을거리가 풍부하다.

주소: 제주특별자치도 제주시 구좌읍 면수1길 48

대표 메뉴: 당근케이크, 한라봉 온차, 한라봉 냉차, 한라산칵테일

카페 한라산

고풍스러운 붉은 벽돌의 외관과 하도바다를 넉넉히 품은 오션 뷰가 돋보이는 곳. 조용히 바다만 바라보고 앉아 있어도 힐링되는 포근한 공간이다. 2층으로 향하는 계단 쪽의 포토존과 엔틱한 소품 인테리어로 유명하다.

주소: 제주 제주시 구좌읍 하도서문길 41

노키즈존, 애견 동반 가능

카페 이름 그대로 젊은 부부가 운영하는 곳으로 통창 뒤로 보이는 굴밭을 배경으로 감성 사진을 찍을 수 있는 '청춘부부' 시그니처 포토존이 있다. 굴밭에도 포토존이 있으며, 굴 따기 체험도 가능하다. 창고를 개조한 곳이라 층고가 높아 시원하고 밝은 느낌을 준다.

주소: 서귀포시 대정읍 추사로38번길 1819(애견 동반 가능)

대표 메뉴: 에그타르트, 제주 굴 치즈케이크, 쿠키

청춘부부

커피와 베이커리, 분위기 모든 조건이 조화로운 곳. 넓은 정원과 깔끔한 실내 인테리어가 돋보인다. 무엇보다 커피와 베이커리 둘 다 만족스럽다. 제주의 햇살을 온몸으로 받으며 조용히 시간을 보내고 싶다면 들러볼 것을 추천한다.

주소: 제주시 구좌읍 해맞이해안로 1028

대표 메뉴: 화수목아이스크림, 앙버터 스콘

한동리화수목

제주 중산간에 위치한 예쁜 카페.
카페를 좋아하는 여행자가 꼭 한번 들러야 하는 성지 같은 곳이다. 시원한 통창으로
내다보이는 넓은 초지와 낡은 고팡을 배경으로 한 액자 뷰로 유명하다.
주소: 제주시 조천읍 동백로 68
대표 메뉴: 티라미수, 치즈케이크, 카페봉봉
반려동물 동반 가능. 테이크아웃 불가.

가페동백

화덕피자와 파스타 그리고 그림 맛집. 아기자기한 그림상회 입구부터 가게 안을 가득 채운 그림과 빈티지한 소품 잔뜩, 테이블마다 다른 분위기, 통창을 배경으로 한 테이블 포토존이 매우 인상적이다. 카페 메뉴뿐 아니라 눈이 즐거운 공간이다.

2020년 12월24일부터 휴무에 들어간 곳. 가기 전에 영업 유무를 꼭 확인해야 한다.

주소: 서귀포시 표선면 중산간동로 5570번길 9(목금토일 휴무)

그림상회

감귤 창고를 개조한 제주 펍. 새벽 4시까지 운영하는 곳이다. 조용한 제주 여행 일정 중 핫한 저녁을 보내고 싶다면 방문을 추천한다. 중절모를 배경으로 한 인스타그램 감성의 포토존이 유명하다.

주소: 제주 제주시 한림읍 한림로 181

미디어아트 전시관 '빛의 벙커'와 이웃하고 있는 박물관이다. 이름 그대로 커피에 대한 역사를 한눈에 볼 수 있다. 수많은 커피 그라인더와 로스터기가 전시되어 있을 뿐 아니라 세계 각국에서 수집한 아름다운 커피 팟과 커피 잔 세트 등이 눈을 황홀하게 한다. 1층은 커피박물관, 2층은 카페로 운영된다. 카페를 이용할 경우 커피박물관 입장은 무료이며, 커피박물관만 입장할 경우 입장료 500원.
시간 여유가 있다면 편백나무가 있는 바람의숲과 대수산봉 둘레길을 천천히 걸어 보길 추천한다.

주소: 서귀포시 성산읍 서성일로1168번길 89-17

제주커피박물관 바움

제주 해녀 다이닝. 종달리 해녀의 삶을 이야기하는 한 편의 공연과 함께 해녀가 직접 채취한 뿔소라, 해삼, 멍게 등 해산물을 활용해 푸짐하게 한상 차려내는 맛깔스러운 식사가 돋보이는 곳이다.

오랜 시간 바다와 함께한 종달 해녀들의 삶을 인터뷰해서 각색한 공연이라 내용이 매주 달라진다. 20여 년 전 생선을 경매하던 위판장을 리모델링한 공연 장소도 눈여겨 볼 만하다.

주소: 제주시 구좌읍 해맞이해안로 2265

공연 시간 20분 포함 150분. 예약 필수. 공연 촬영 금지.

해녀의 부엌

PART 3

놀거리

여행 준비물

가방을 꾸리는 그 순간부터 여행은 시작된다. 여름엔 본인의 피부 타입에 맞는 썬크림과 수딩젤, 모자를 챙기는 게 좋다. 썬크림은 수시로 발라 주어야 뜨거운 햇볕으로 인한 화상을 방지할 수 있다. 여름철 비가 잦은 제주 날씨 때문에 여행 때 낭패를 보는 경우가 있으니 캐리어에 여유 공간이 있다면 샌들이나 여분의 운동화 등을 챙기는 것도 좋다. 겨울 한라산 등반을 생각하고 있다면 숙소에서 한라산까지 샌딩 서비스를 해 주는 게스트하우스를 예약하길 추천한다. 게스트하우스에서 아이젠과 스틱, 등산화 등 등산에 필요한 용품을 저렴한 비용에 대여할 수 있다.

한라산 샌딩 서비스가 있는 게스트하우스: 한라산게스트하우스, 오르다게스트하우스, 그린게스트하우스 등

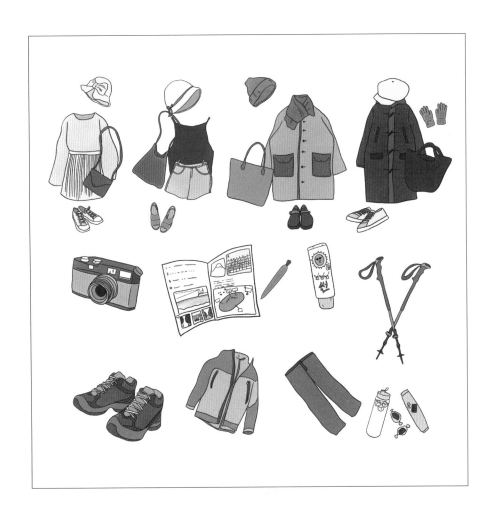

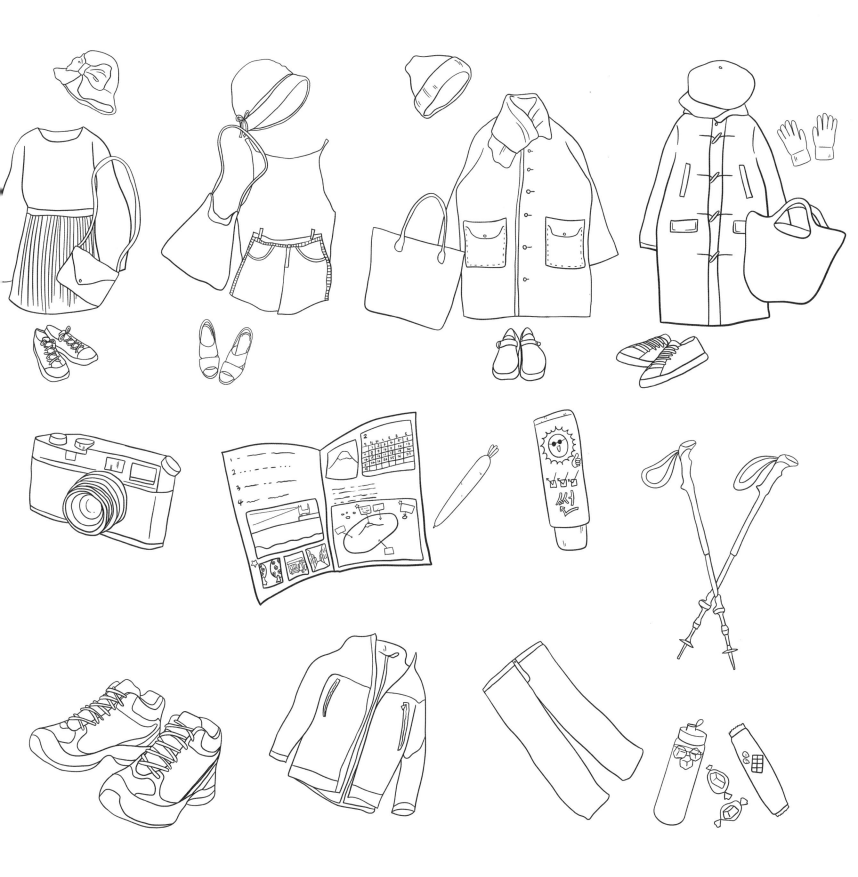

열두 달 제주

1월엔 한라산 눈꽃, 2월 수선화, 3월 유채, 4월 벚꽃, 5월 청보리, 6월 해바라기, 7월 수국, 8월 코스모스, 9월 메밀, 10월 단풍, 11월 억새, 12월 동백.
1년 열두 달 각자 다른 모습으로 제주 전역을 형형색색으로 물들이는 꽃은 시간의 흐름을 잇게 한다.

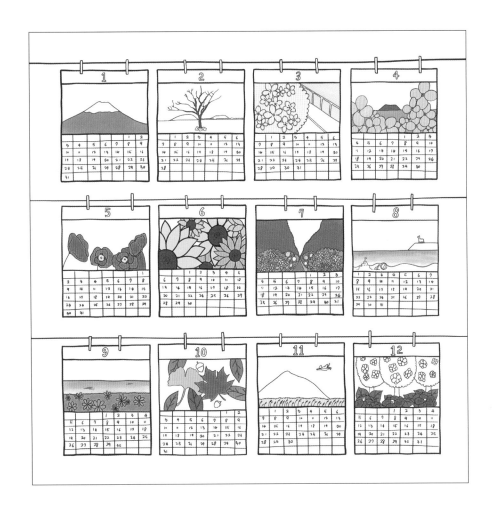

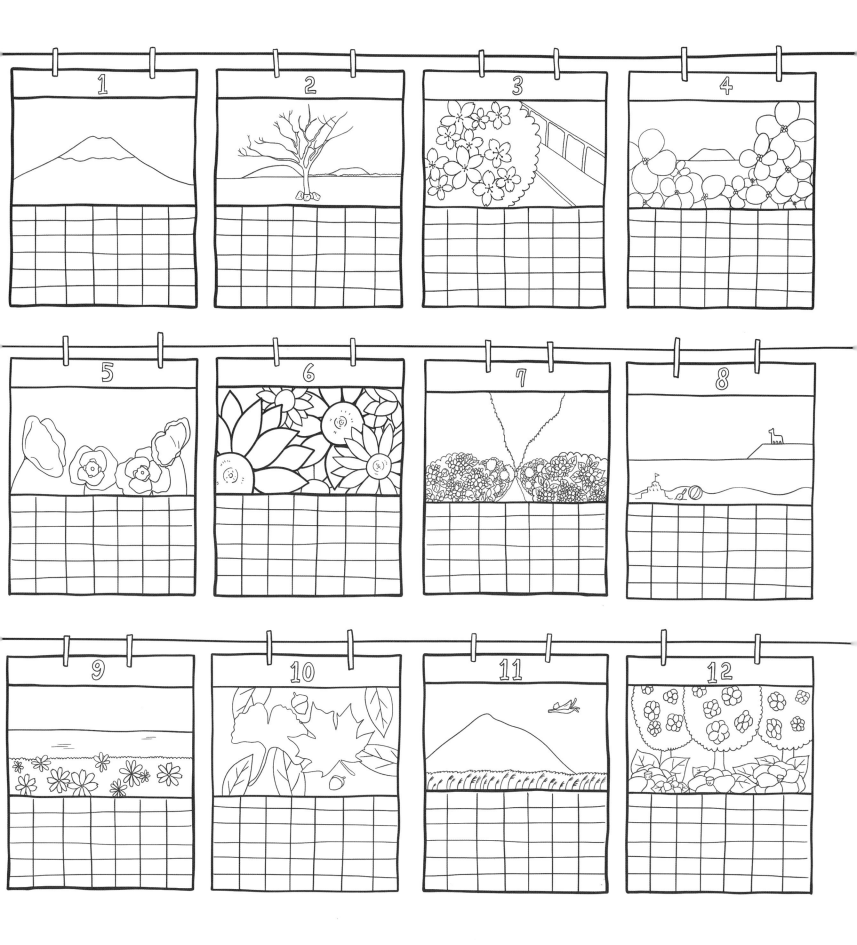

제주 올레길

"꼬닥꼬닥 걸어, 함께 만든 제주올레 길."
2020년과 2021년엔 올레길을 걷는 올레꾼의 숫자가 2019년에 비해 70% 이상 증가
했다. 또한 삼삼오오 무리 지어 여행자가 걸었던 2020년 이전과는 달리 1인 또는 2인
의 여행자가 조용히 그들의 시간을 걸었다. 때로는 뜨거운 뙤약볕에 아래에서, 때로
는 소문난 제주 비바람을 기어이 이겨 내고 스물여섯 개의 코스를 완주했던 그들의
이야기가 늘 듣고 싶다. 총 425km 26코스.
제주올레: www.jejuolle.org

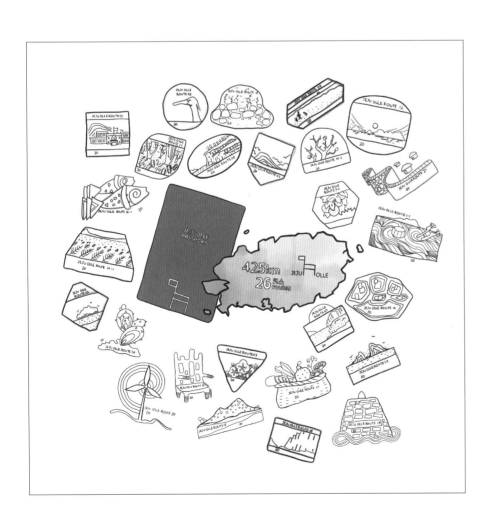

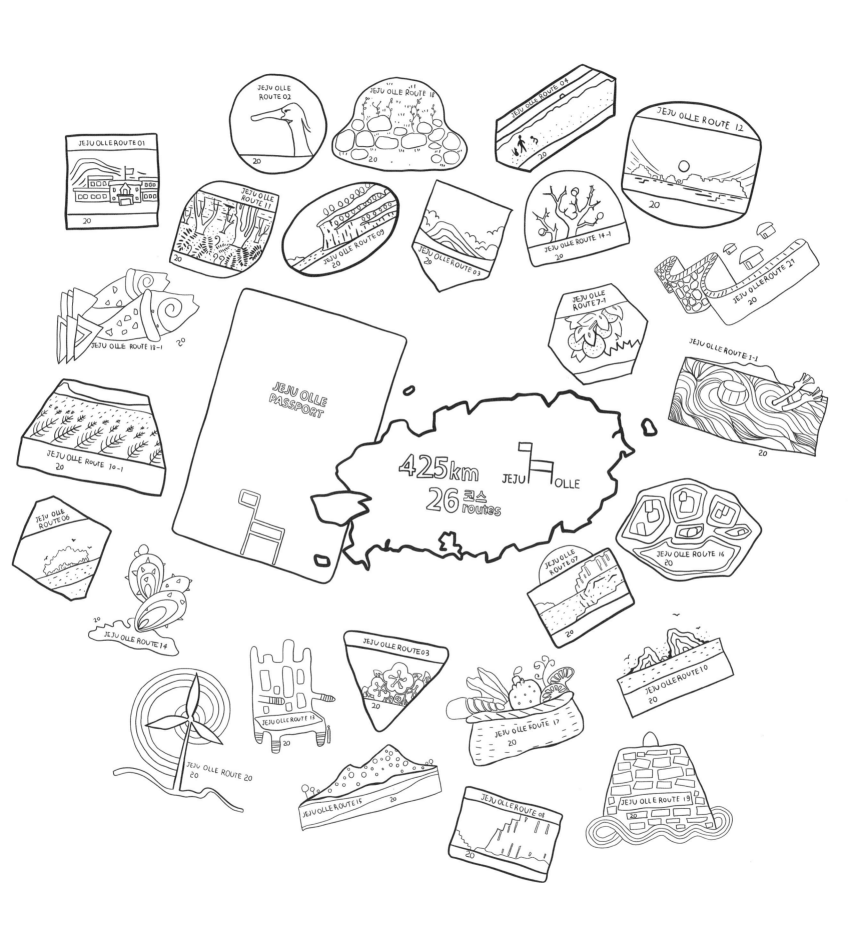

간판

여기가 카페라고? 저기서 책을 판다고? 메밀소바를 팔 줄이야! 대체 쌀국수 파는 그
집은 어디 있는 걸까? 목욕탕 아니었어? 제주에는 겉과 속이 다른 가게들이 많다. 간
판만 보고 상점의 정체성을 알 수 없어 눈여겨보지 않으면 지나치기 쉽다. 오랜 시간
을 그대로 간직한 간판과 센스 있는 상점을 발견할 때의 즐거움이란.

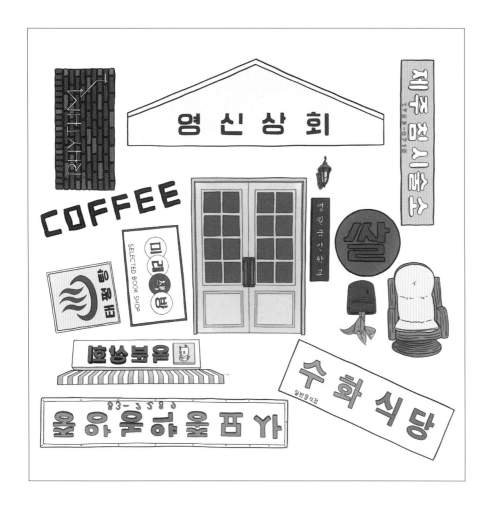

책방

책방투어, 책방 지도가 만들어질 정도로 제주 동서남북에는 수십 개의 책방이 곳곳에 숨어 있다. 마치 올레길 스탬프처럼 책방마다 스탬프를 제작해 방문한 손님들이 가지고 온 지도에 찍어 주기도 한다. 책방의 숫자만큼이나 분위기 좋은 북카페도 동네마다 한 곳 이상은 꼭 있다. 여행지 동네 책방에서 책을 사고, 북카페에서 읽고, 공감하는 책이라면 친구에게 가족에게 한 권씩 선물하면 어떨까?

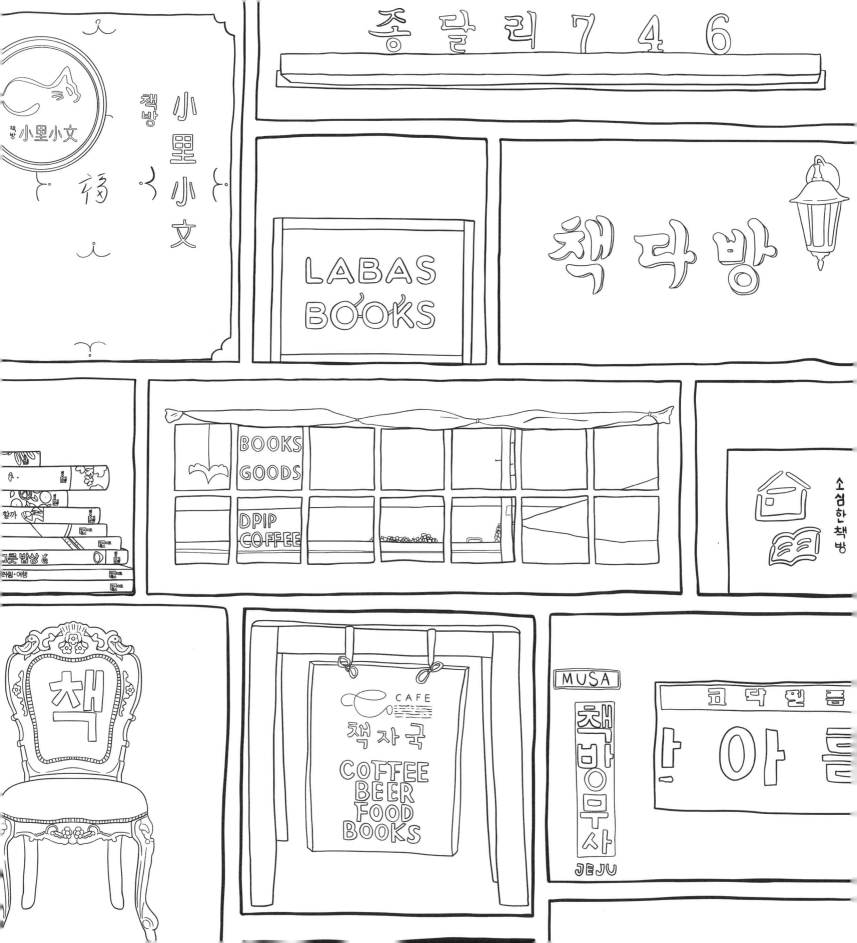

백패킹의 성지

제주의 금능해수욕장, 협재해수욕장, 함덕해수욕장 등은 2020년 한해 백패킹족과 캠핑족의 발길이 끊이지 않았다. 코로나19로 인해 사람이 많이 모이는 실내보다는 비교적 안전하고 자유로운 야외로 나가자는 생각이 하나의 여행 문화로 정착된 듯하다. 그중 제주 우도의 비양도는 인천 굴업도, 영남 알프스 간월재와 함께 대한민국 3대 백패킹의 성지라고 부른다. 하늘 전체를 붉게 물들이는 일몰과 타닥타닥 타오르는 화로를 마주보며 보내는 꿀 같은 저녁 시간을 보내고 싶다면 짐부터 꾸려 보자.

자료 제공:@dongchan____

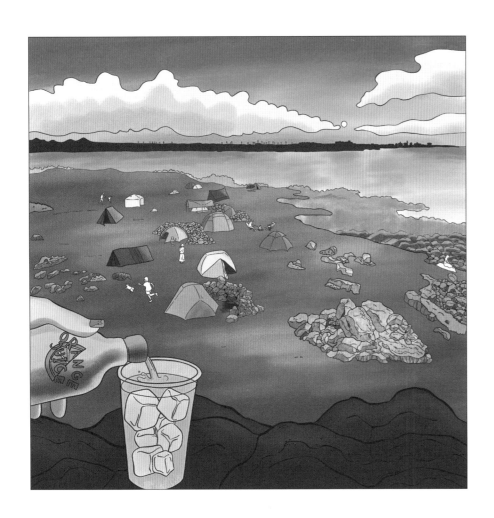

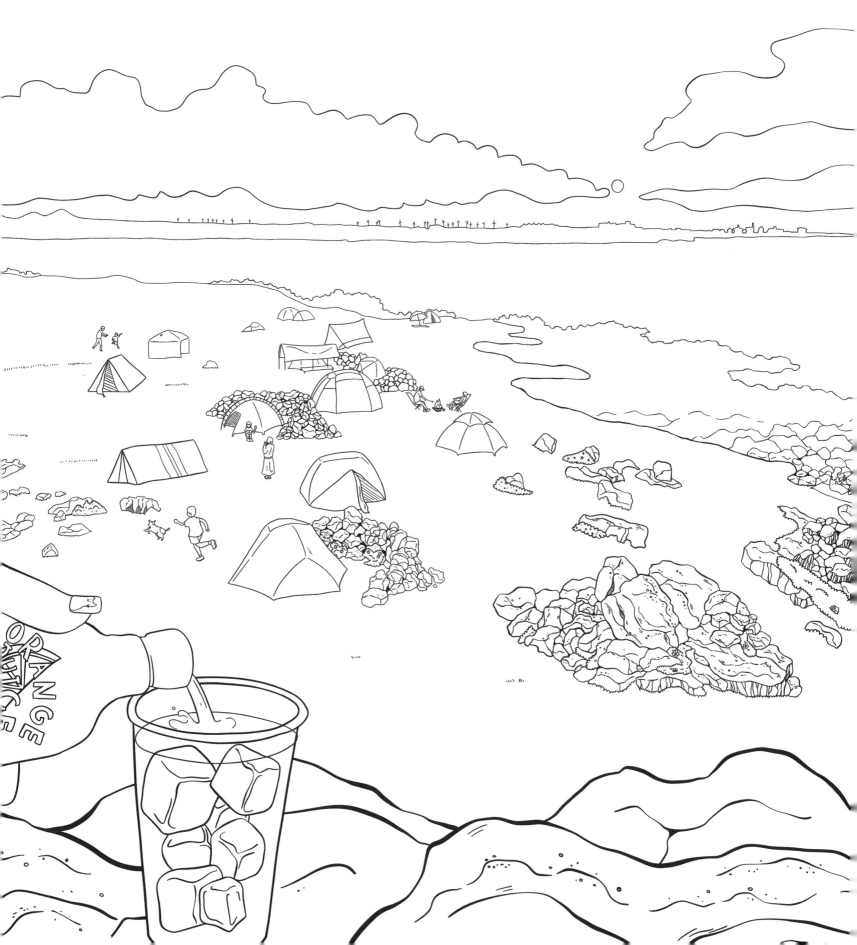

제주의 박물관

인구와 경제 규모에 비해 유독 제주에는 박물관과 미술관들이 많다. 북촌돌하르방공원, 제주돌문화공원, 국립제주박물관, 제주해녀박물관, 수풍석박물관, 본태박물관, 아라리오뮤지엄 등과 같이 제주의 역사와 풍광을 품은 곳은 물론 성박물관, 태디베어, 스누피 등 다양한 전시도 즐길 수 있다. 여행 일정을 따라 제주의 문화도 함께 누려 보길 바란다.

제주의 식물

두말하면 피곤할 제주 동백꽃과 제주 고사리는 물론 이름도 생소한 먼나무, 비자나무, 홍가시나무, 까마귀쪽나무 등 남쪽 지방 특유의 나무와 꽃을 즐기는 것도 여행의 묘미 중 하나다. 사시사철 볼 수 있는 나무도 있지만, 특정 계절만 볼 수 있는 식물도 있으니 현지인에게 꼭 물어보며 여행하길 추천한다.

협재해수욕장

매일매일 신비로운 석양을 바라보며 차박과 캠핑을 즐길 수 있는 곳. 넓은 해변과 식당, 카페, 주차장, 화장실 등이 인접해 있어서 아이들과 함께하기 좋은 해수욕장이다. 바다에서 스노쿨링도 즐길 수 있으니 장비가 있다면 챙겨가길 바란다.

주소: 제주시 한림읍 한림로 329-10

돌고래

몇 년 전 동물원에서 바다로 돌아간 제돌이, 춘삼이, 삼팔이, 태산이, 복순이…. 제주
에서 우도나 가파도, 마라도 등으로 들어가는 배편을 타고 있다 보면 돌고래 무리들
을 보게 되는 운수 좋은 날이 있다. 배 가까이 다가와 까불대며 뛰어노는 돌고래를 볼
때면 습관적으로 등지느러미에 적힌 숫자가 있는지 살피게 된다. 제돌이는 잘 지내
고 있을까?

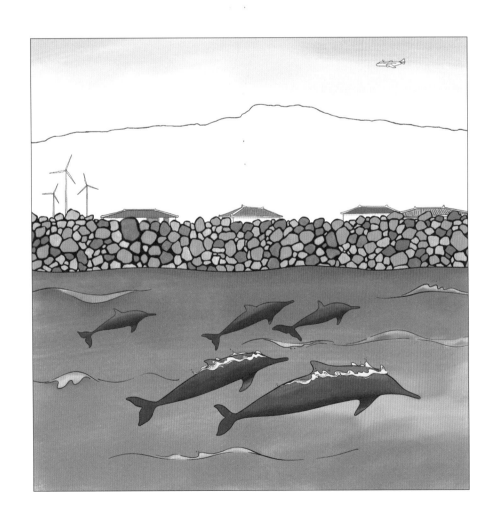

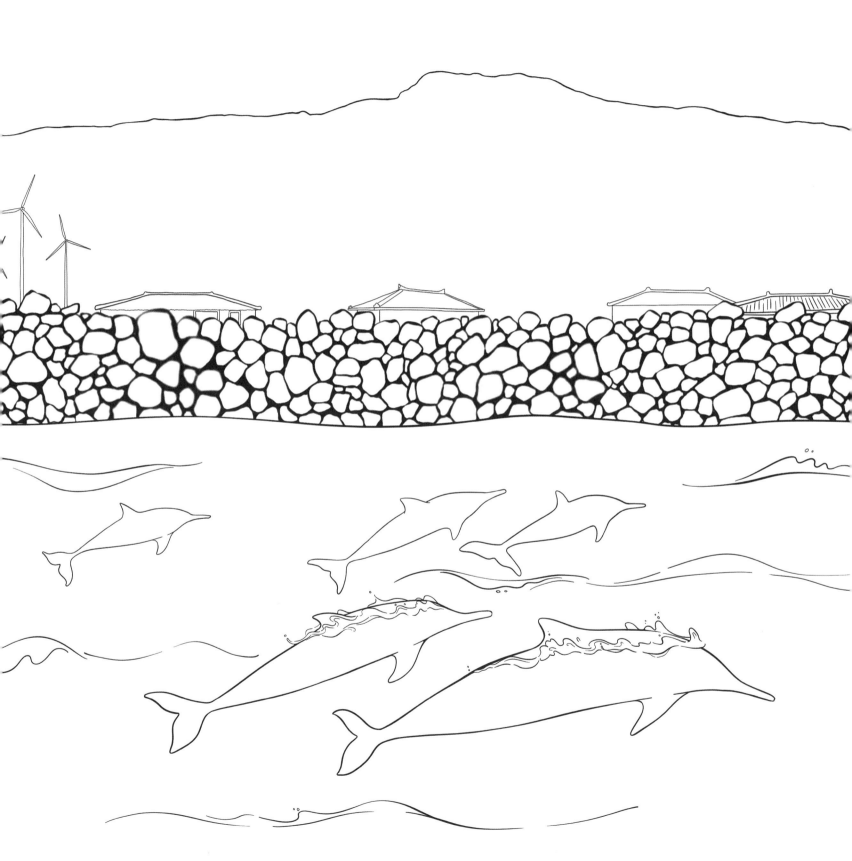

월령리 선인장 군락지

제주 올레길 14코스 시작점에 위치한 월령리에는 선인장 자생지가 볼 만하다. 선인장 모양새가 마치 손바닥과 같아 손바닥선인장이라고도 부른다. 마을 돌담 사이사이는 물론 푸른 바닷가를 따라 지천으로 깔려 있는 선인장과 보랏빛 백련초는 그 존재 자체만으로도 매우 이국적이다. 국내에서 유일하게 이곳에서만 자생한다는 선인장 군락을 놓치질 않길 바란다.

주소: 제주시 한림읍 월령리 366-1

소노캄제주

제주 올레길 4코스 중간 지점에 있는 소노캄제주 정원은 이곳에 숙박하지 않는 사람들에게도 무료로 개방한다. 여름에는 황화코스모스, 겨울에는 동백꽃이 장관을 이룬다. 정원 안에 하트나무 포토존도 볼 만하다. 붐비지 않게 산책하기 좋은 곳.

주소: 서귀포시 표선면 일주동로 6347-17

자료 제공:@dongchan____

아쿠아플라넷

전시 생물이 500종, 4만 8000마리이며 아시아 최대 규모이다. 특히 단일 수조로는
세계 최대를 자랑한다. 그래서 아쿠아플라넷 방문을 목적으로 제주를 오는 여행자도
많다. 그의 제주 여행 일정은 오로지 아쿠아플라넷 대형 수조 앞에 앉아 있는 것 단
하나다. 그는 그게 진짜 행복하단다. 나도 그렇다.

주소: 서귀포시 성산읍 섭지코지로 95

제주의 고양이

전연령 고양이 사료와 츄르를 배낭과 캐리어에 챙겨오는 여행자가 의외로 많다. 걷다 보면 우연히 만나게 되는 개냥이들에게 빈손을 내보이기 미안하다는 이유다. 여행자들이 많이 가는 편의점 앞에는 대여섯 마리의 길냥이들이 터를 잡고 있는 경우도 있다. 편의점을 나서는 여행자는 초롱초롱한 눈망울로 자신을 바라보는 길냥이를 도저히 그냥 지나칠 수 없어서 다시 매점 안으로 들어가 고양이용 간식을 사곤 한다. 농촌 지역에 사는 길냥이들은 도시와 달리 해코지를 당하는 일이 별로 없다. 곡식 종자와 농산물을 노리는 쥐를 쫓아 버리는 고마운 동물이기 때문이다. 단, 낚시꾼들은 방파제 주변의 길냥이들을 주의 깊게 살펴야 한다. 기껏 고생해서 잡아 놓은 물고기를 도둑맞을 수 있다. 우리 또한 도둑맞은 우럭과 고등어가 이미 여러 마리다.

해양 레저

스노쿨링, 서핑, 윈드서핑, 카이트서핑, 패들 보드, 카약, 패러글라이딩…. 제주 여름 바다를 화려하게 수놓는 개성 넘치는 보드의 향연. 초보자들도 한두 시간 정도의 강습 후 즐길 수 있다. 온몸의 근육이 찢어지는 듯한 하루 이틀간의 고통을 참을 수 있다면 세 번 정도 강습 받길 추천한다. 그 다음해 여름, 푸른 제주 바다 위를 비교적 자유롭게 즐기고 있는 자신을 발견할 수 있으리라.

대표 여행지: 중문 색달해변, 협재해수욕장, 성산항, 종달항, 세화리

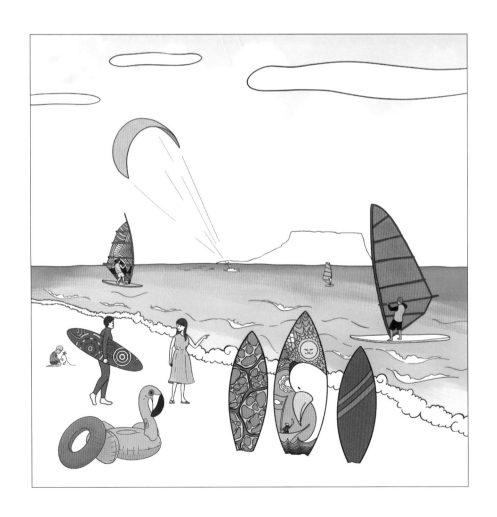

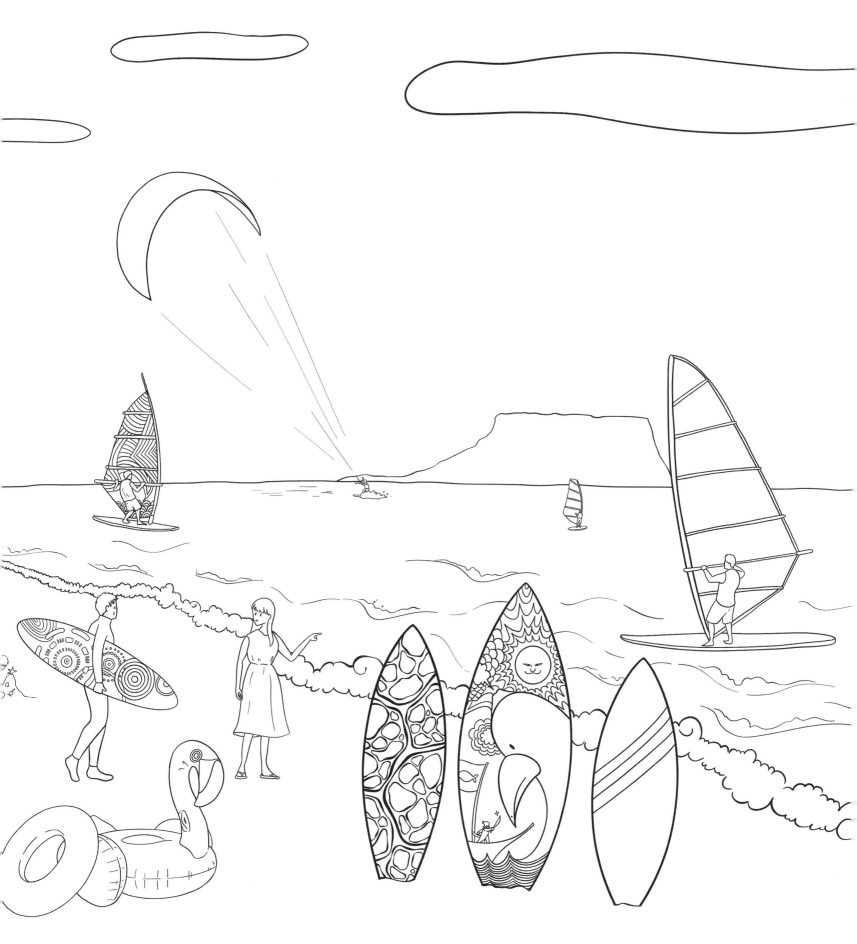

답답한 일상을 벗어나 언제라도 훌쩍 떠나는
제주 컬러링 여행(개정판)

그림 홍세의
글 달집만두(정영주)
2판 1쇄 발행 2022년 09월 10일
2판 3쇄 발행 2023년 04월 05일

펴낸곳 트러스트북스
펴낸이 박현

등록번호 제2014-000225호
등록일자 2013년 12월 03일

주소 서울시 마포구 성미산로 1길 5, 백옥빌딩 202호
전화 (02) 322-3409
팩스 (02) 6933-6505
이메일 trustbooks@naver.com

값 14,000원
ISBN 979-11-92218-59-5 13650

믿고 보는 책, 트러스트북스는 독자 여러분의 의견을 소중히 여기며, 출판에 뜻이 있는 분들의 원고를 기다리고 있습니다.